Playtime 陪伴鋼琴系列

拜爾 鋼琴教本

第一級 Level 1

樂理說明｜何真真、劉怡君

插圖設計｜Pencil

製作統籌｜吳怡慧

樂譜製作｜史景獻、陳韋達、沈育姍

美術編輯｜沈育姍、陳以琁

出版發行｜麥書國際文化事業有限公司
　　　　　台北市羅斯福路三段325號4F-2
　　　　　TEL：886-2-23636166
　　　　　FAX：886-2-23627353

http：//www.musicmusic.com.tw

郵政劃撥帳號｜17694713

戶名｜麥書國際文化事業有限公司

中華民國101年11月 初版

編者的話

由德國作曲家、鋼琴家費迪南德・拜爾（1803—1863）譜寫的《鋼琴基本教程》被人們簡稱為「拜爾」，一百多年來成為鋼琴初學者的啟蒙教材並廣為流傳，至今仍是鋼琴教師使用最多的初級鋼琴教材，其受到廣泛使用的原因是，無論在彈奏或是樂理知識上，它極具系統性並循序漸進、由淺入深，好入門、也涵蓋各種鋼琴的彈奏技巧。

在彈奏技巧上，從加強手形、身體與手位、指法、視譜、觸鍵、節奏音形、音階、音群等訓練；樂理知識內容有：大小調音階、半音階練習以及雙音、三連音、倚音、單手、雙手、三手、四手聯彈等各種練習曲，其旋律優美、節奏鮮明的簡短小曲共有109首，所以在技術性和音樂性等結合方面，都不失為一本學習鋼琴演奏的優秀初級教材。

但由於現代人的需求，原版的編排顯得較枯燥乏味，所以編者在此重新編寫與改版，補足原有講解上的不足，使之更適用於各階段的初學者，我們將之分為共五級，在補強上面有以下的重點：

（1）專闢篇章講解樂理並加入譜例（如拍子、拍號、術語、調性、終止式…），使學生更易明白。
（2）各種彈奏技巧（斷奏、圓滑奏、和弦、音階轉指、裝飾音…）並另外設計簡短練習譜例，使學生更易理解。
（3）色彩鮮明頁面生動活潑，更有精製的插畫讓學生有豐富的視覺享受。
（4）加入知識加油站及音樂家生平小故事，使學生擁有更多的音樂歷史知識
（5）製作教學示範DVD，由編者二位老師親自為學員示範手形、身體與手位、指法等，與所有的曲目演奏示範，非常適合自學的學員或是有老師的學生在家複習的好幫手。

此外由我們二位編者所編著的「Playtime併用曲集」與「拜爾教本」的訓練相輔相成，都是耳熟能詳的中外經典名曲或是民謠，又有音樂CD的伴奏搭配極具音樂性，更因此建立對風格的認識，建議老師或是自學者搭配使用效果更佳。

編者 何真真、劉怡君 謹

編者簡歷

何真真　美國Berklee College of Music爵士碩士畢，現任實踐大學兼任講師；也是音樂創作人、製作人，音樂專輯出版有「三顆貓餅乾」、「記憶的美好」，風潮唱片發行；書籍著作有「爵士和聲樂理」與「爵士和聲樂理練習簿」；也曾為舞台劇、電視廣告與連續劇創作許多配樂。

劉怡君　美國Berklee College of Music畢，從事鋼琴教學工作多年，對於兒童音樂教育有豐富的經驗。多次應邀擔任爵士鋼琴大賽決賽評審，也曾為傳統劇曲製作配樂。

陪伴鋼琴系列
拜爾鋼琴教本《第一級》

目錄

五線譜

由五條線構成，線與線之間稱為「間」。

第五線 →	
	第四間
第四線 →	
	第三間
第三線 →	
	第二間
第二線 →	
	第一間
第一線 →	

練習1

第（ ）線 →	
	第（ ）間
第（ ）線 →	
	第（ ）間
第（ ）線 →	
	第（ ）間
第（ ）線 →	
	第（ ）間
第（ ）線 →	

高音譜記號

又稱為G譜號，表示第二線為G音。

 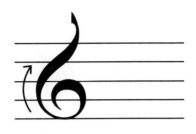 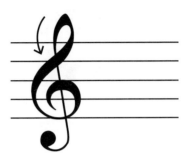

練習2

音符

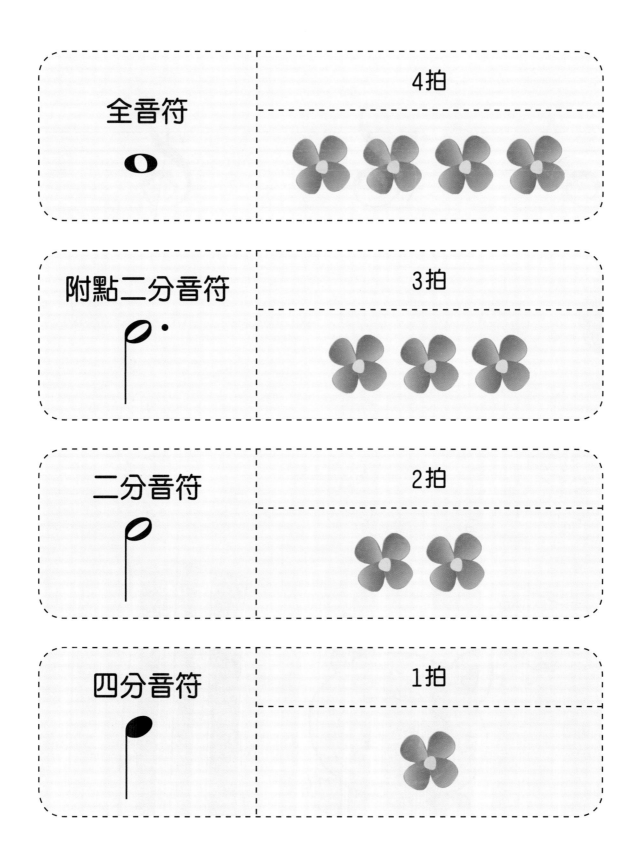

全音符	4拍
o	🌸 🌸 🌸 🌸

附點二分音符	3拍
	🌸 🌸 🌸

二分音符	2拍
	🌸 🌸

四分音符	1拍
	🌸

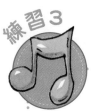

練習 3　連連看

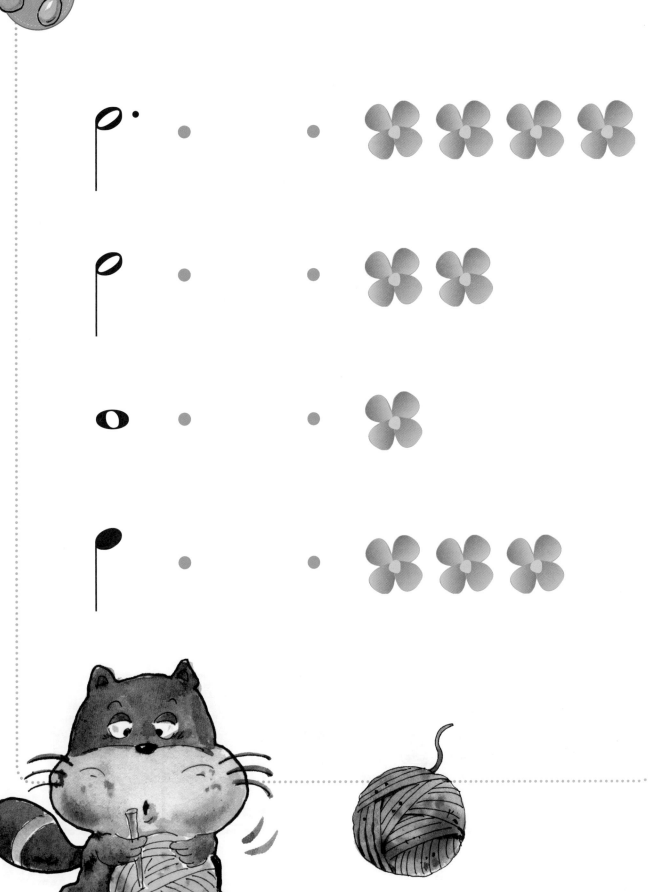

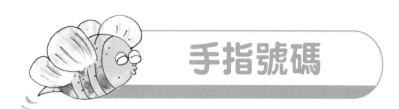

手指號碼

左手　　　　　　　　　　　右手

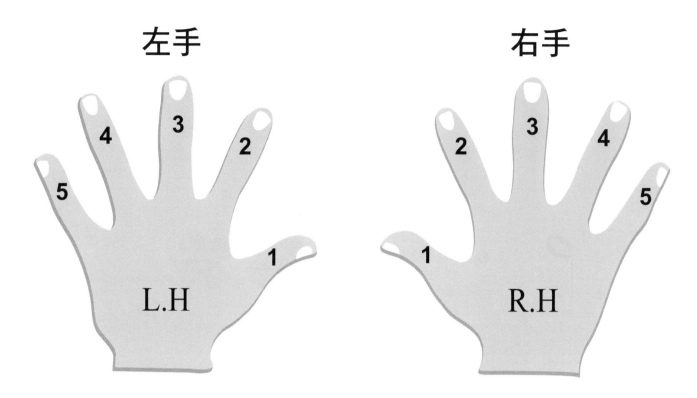

L.H　　　　　　　　　　　R.H

音名與唱名

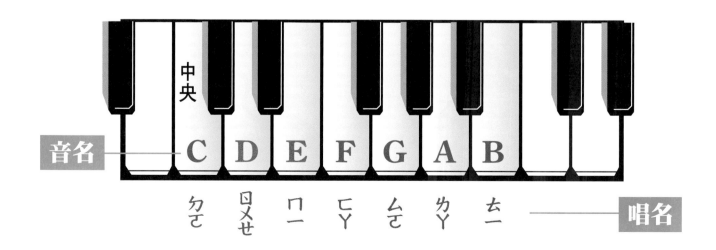

小節與小節線

小節線 終止線

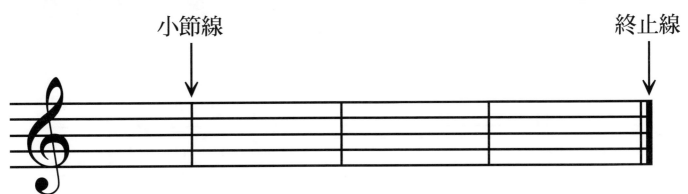

反覆記號

是指從頭再演奏一次。

反覆記號

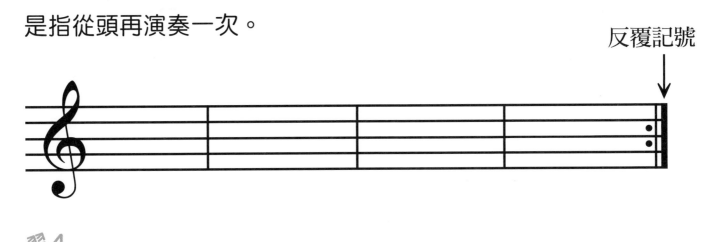

練習4

在此處練習畫出反覆記號

右手練習1-24參考指法

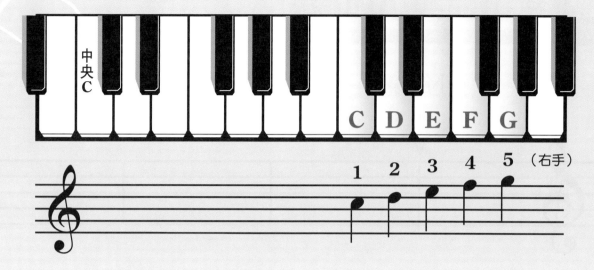

右手練習1-24

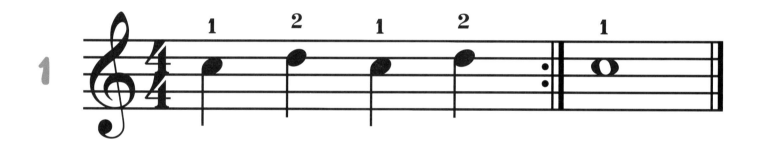

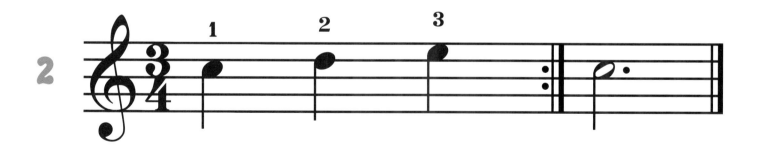

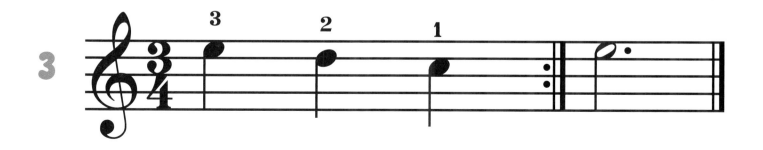

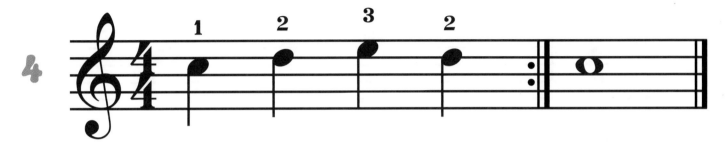

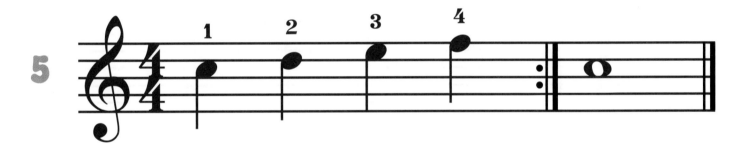

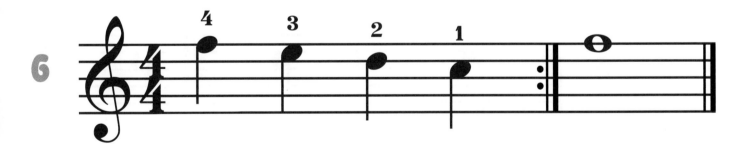

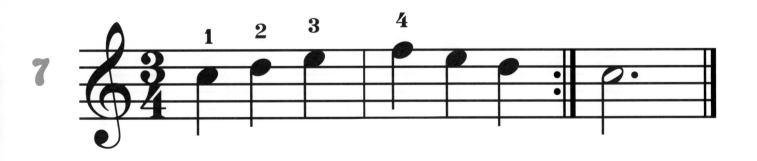

8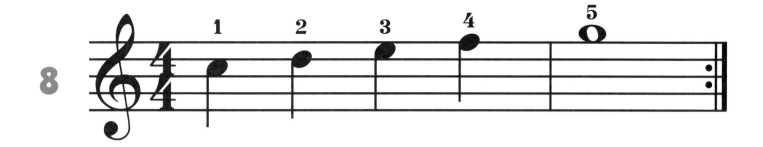

9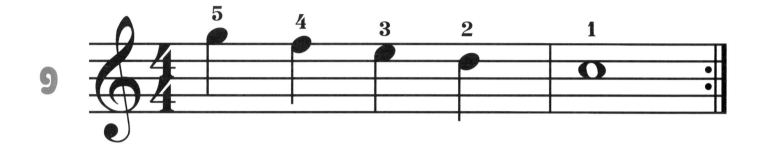

10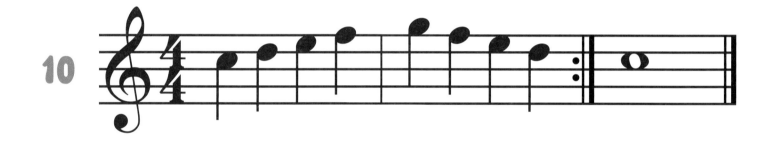

11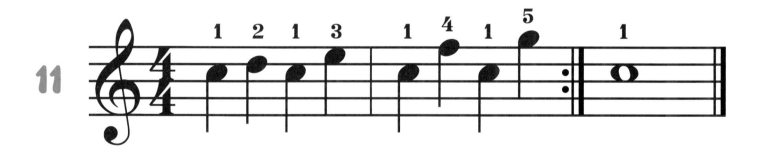

12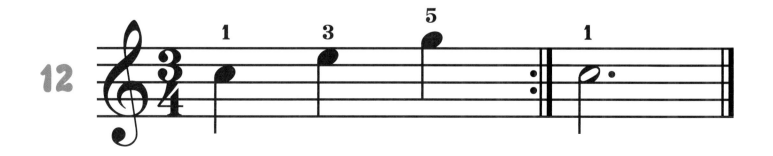

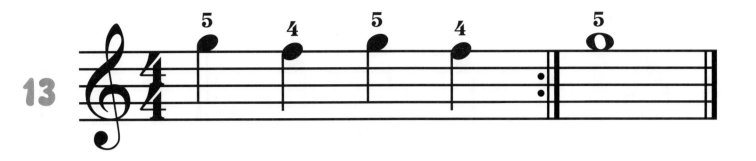

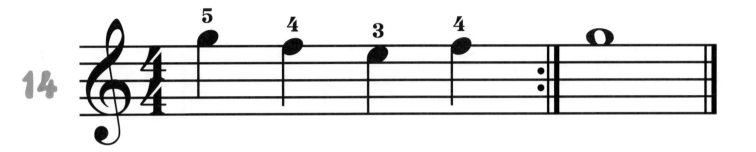

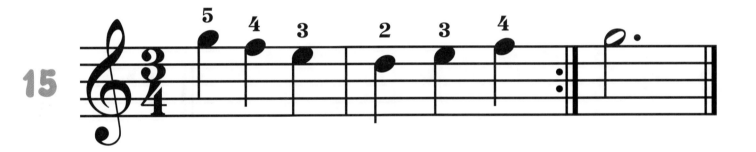

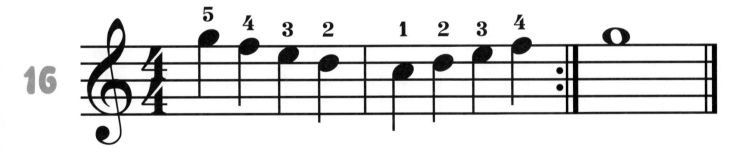

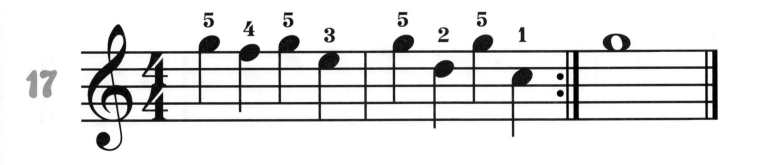

18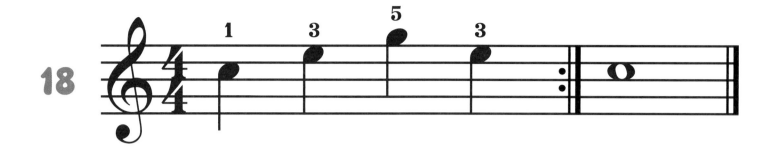

19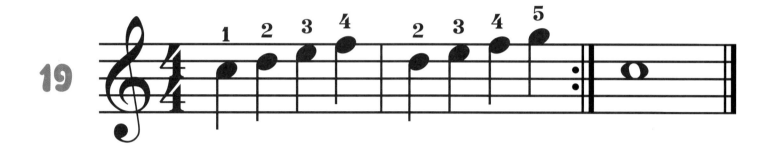

20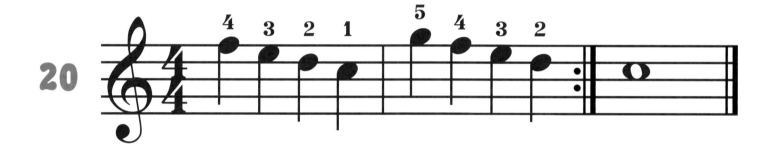

21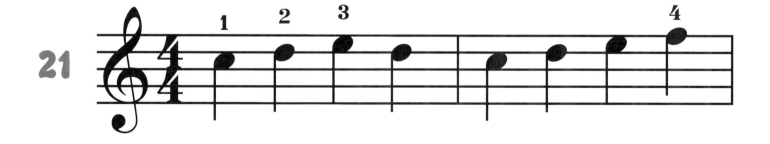

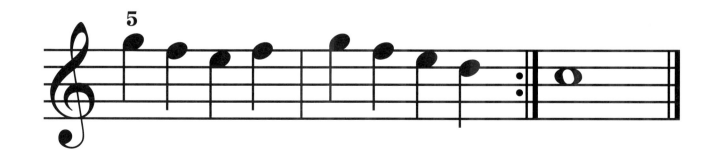

22

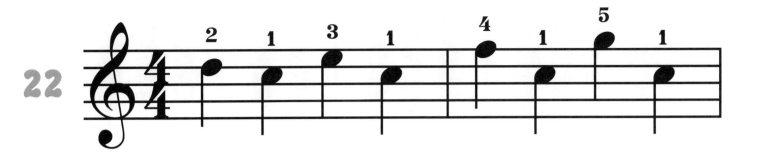

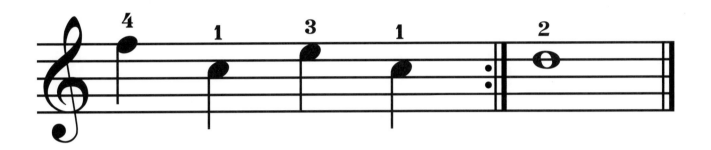

23

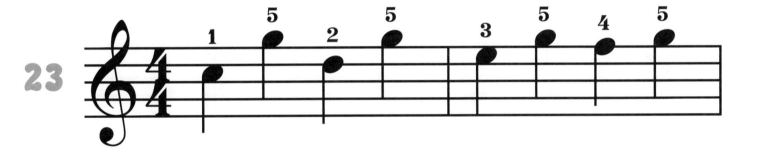

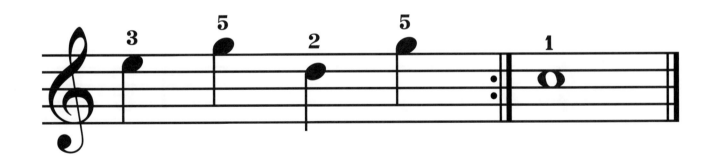

24

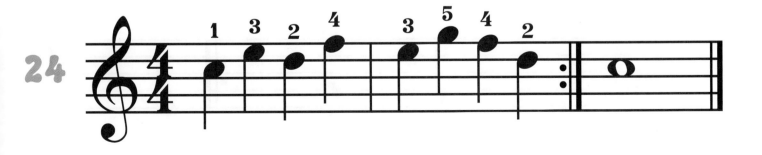

左手練習1-24參考指法

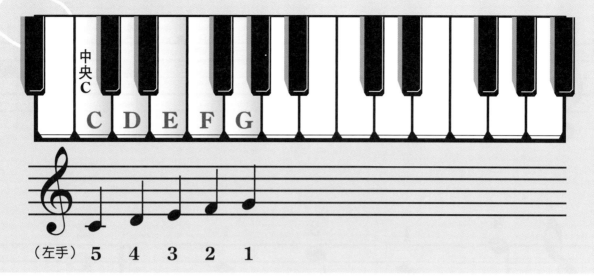

左手練習1-24

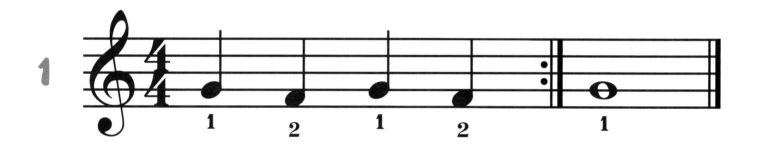

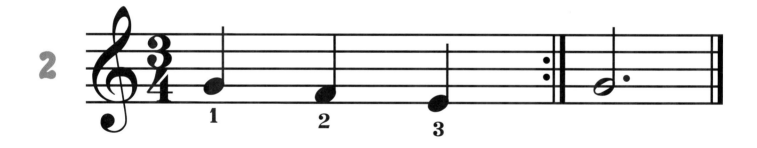

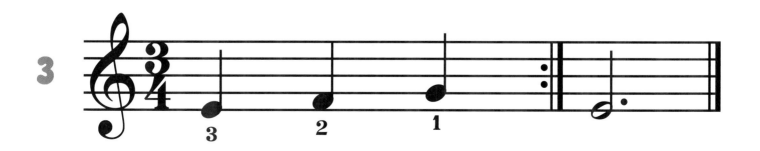

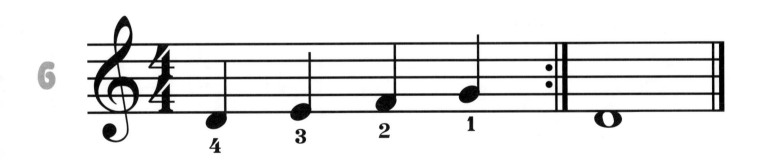

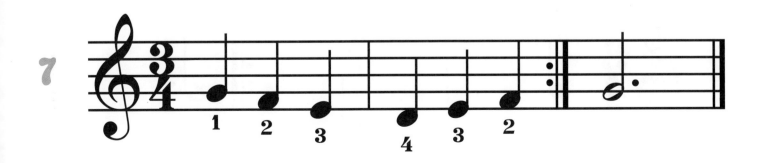

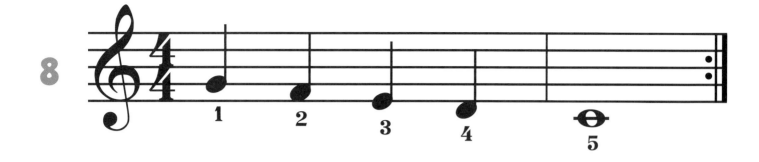

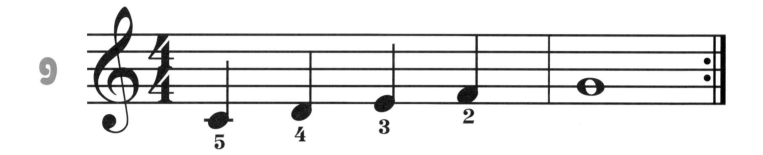

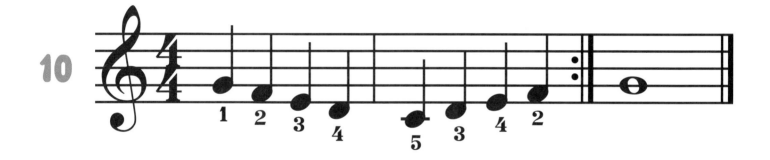

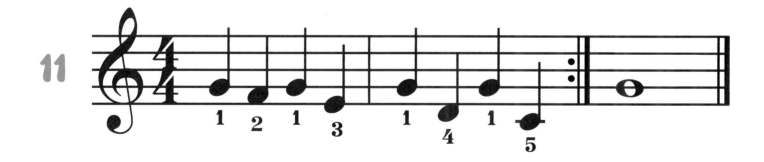

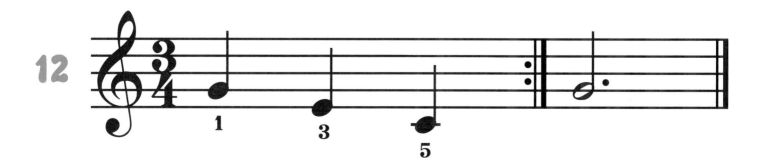

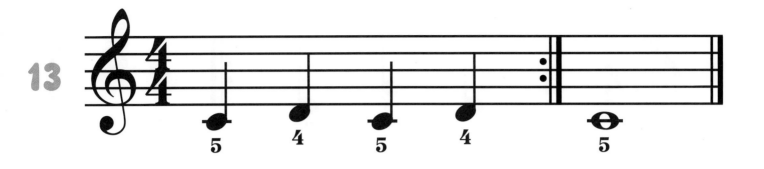

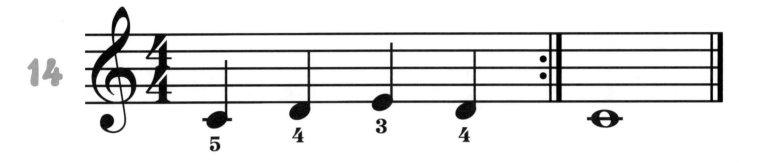

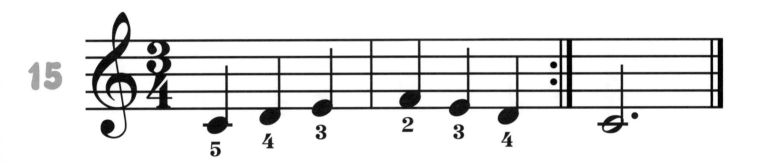

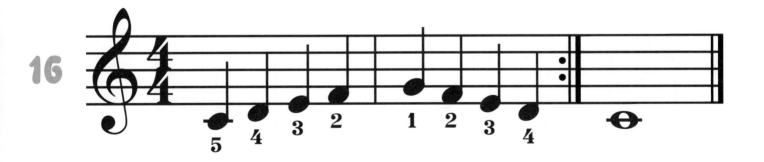

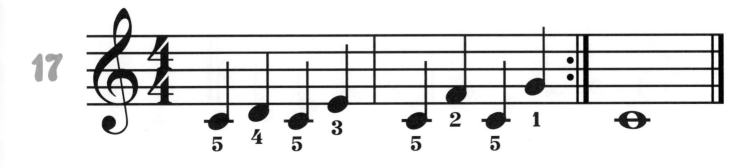

18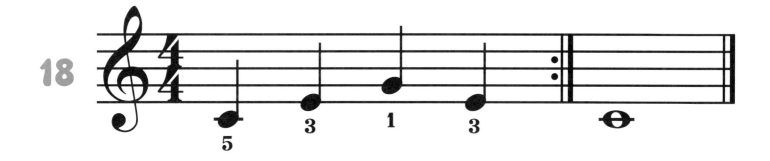

19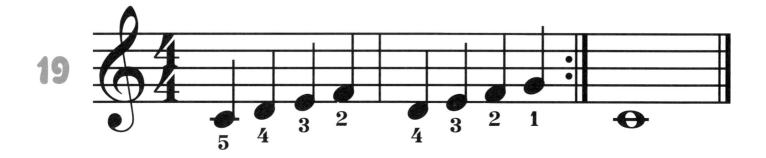

20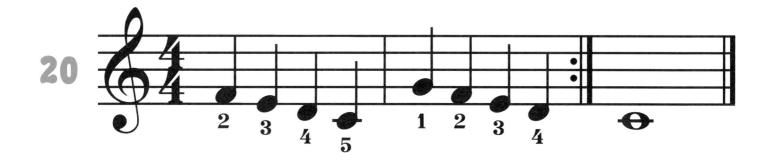

21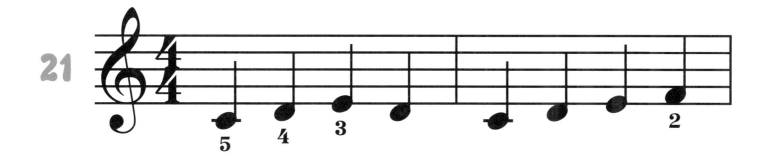

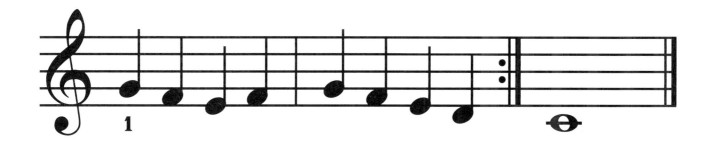

22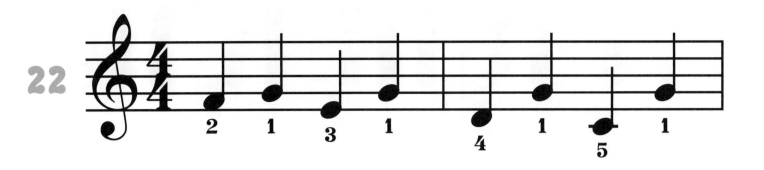

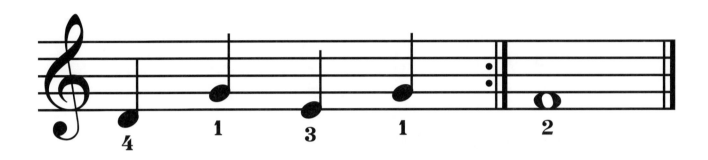

23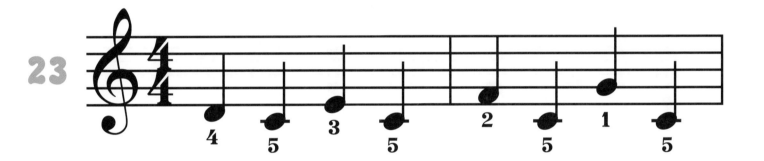

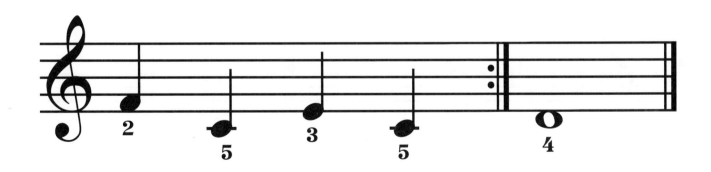

24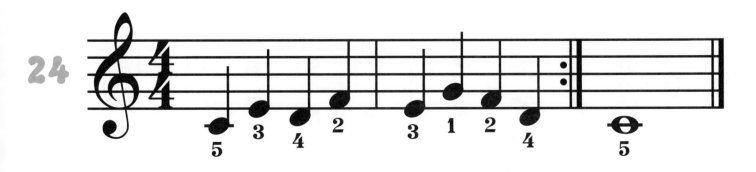

双手练习1-12参考指法

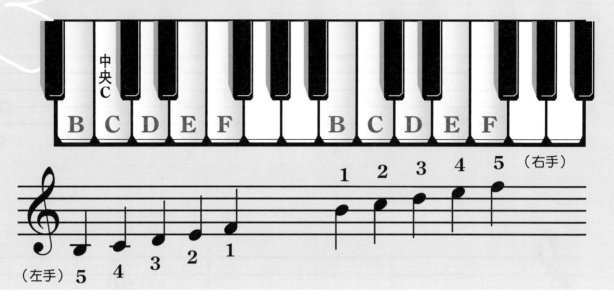

雙手練習1-12

1
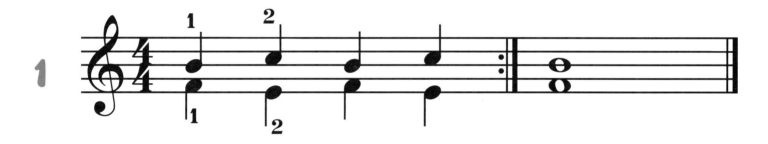

2
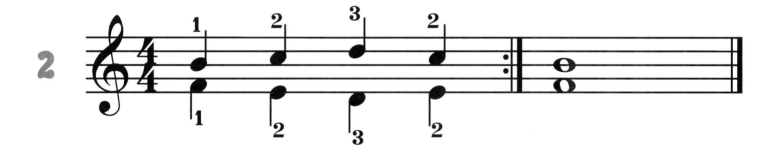

3
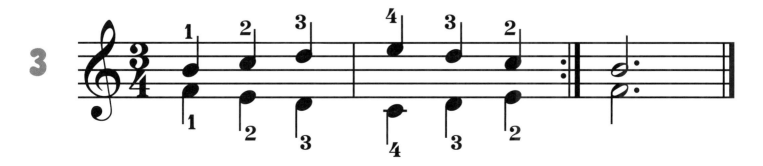

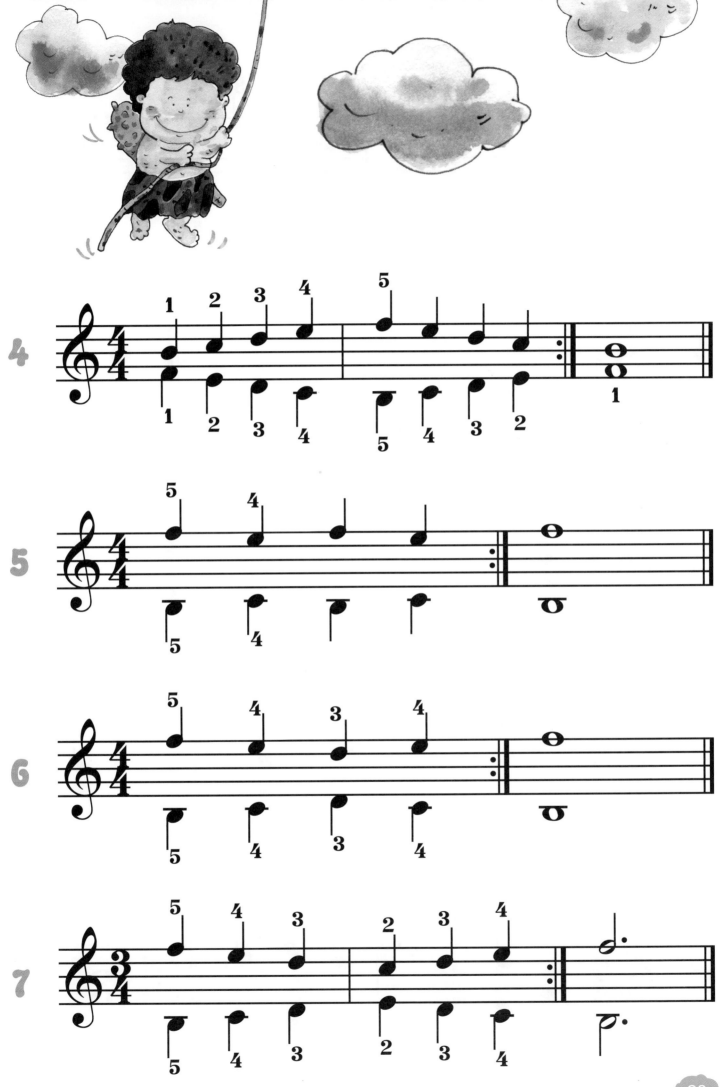

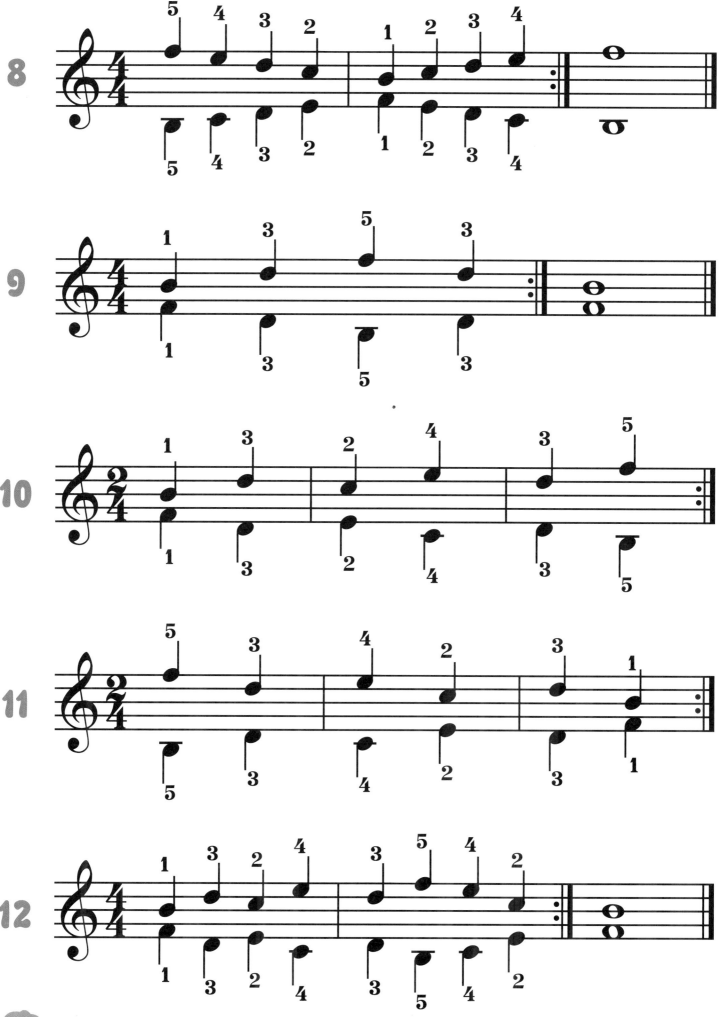

雙手練習16-24參考指法

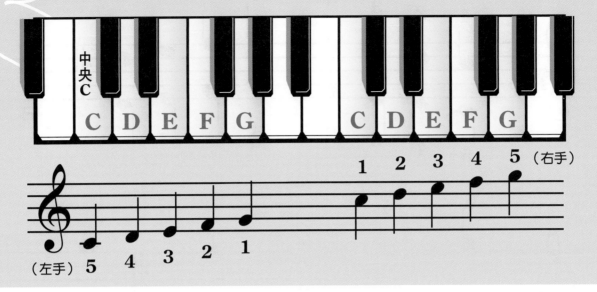

雙手練習13-24

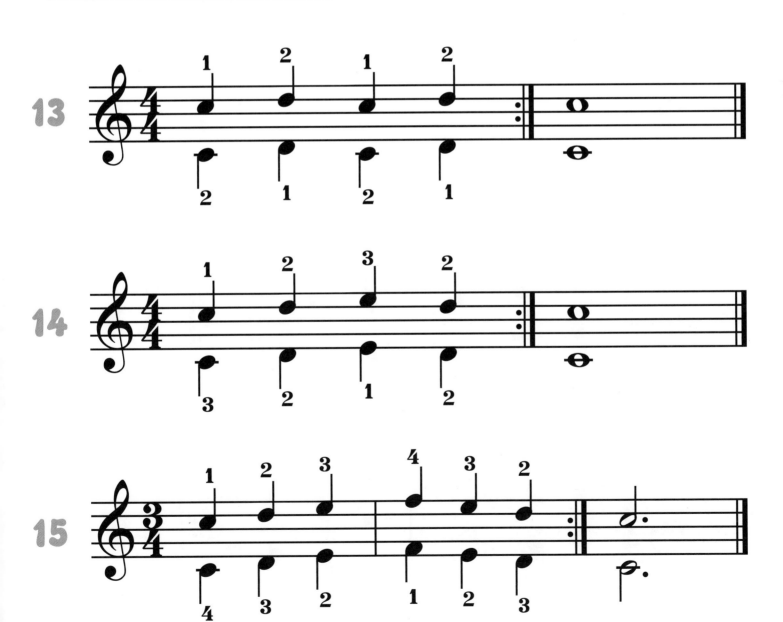

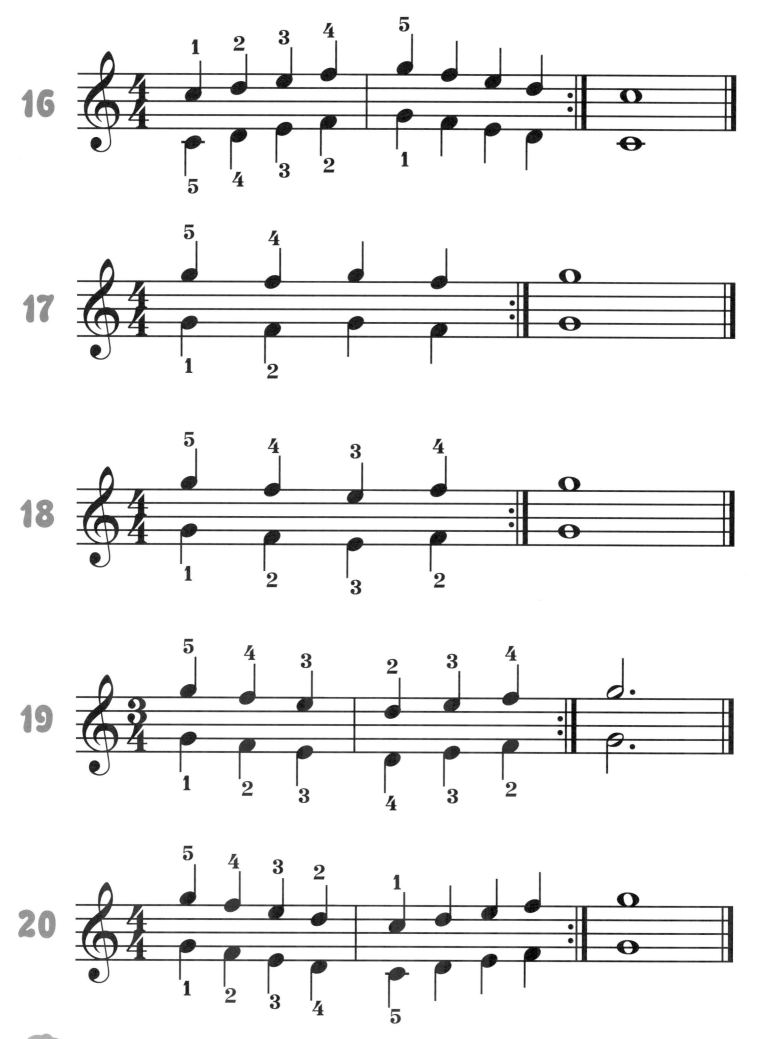

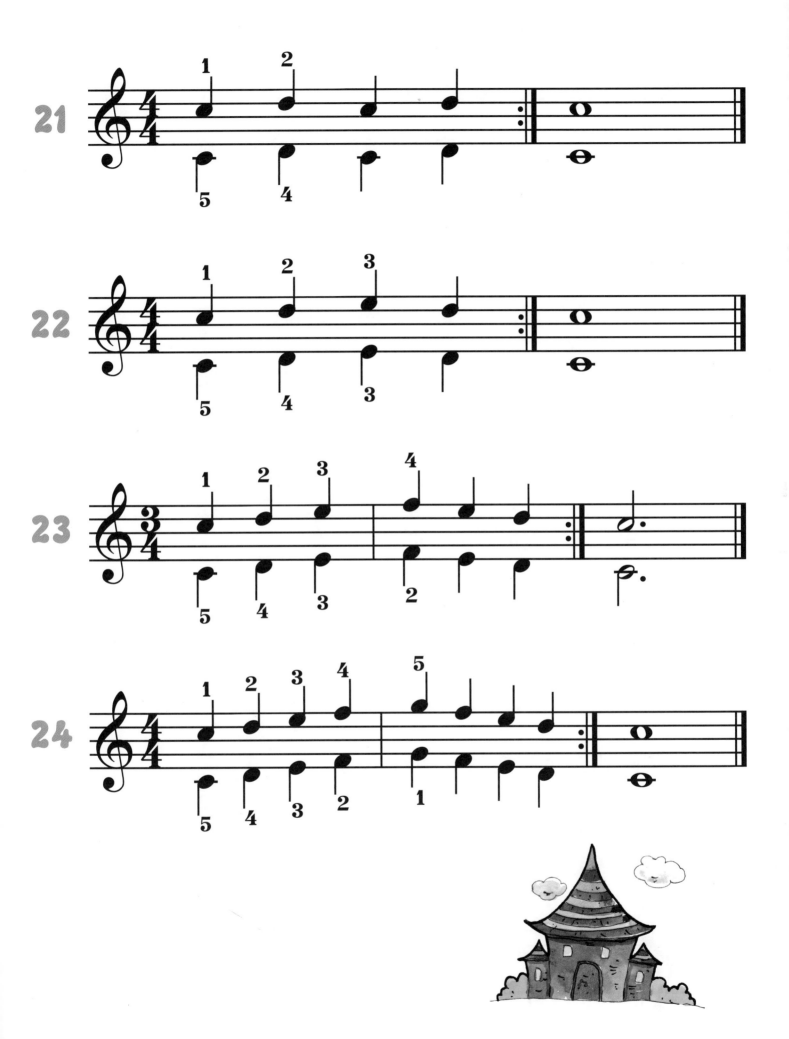

主題與變奏

【主題】：一段作曲家自創或採集而來的簡短旋律。

【變奏】：運用各種方式修飾或變化主題而成。

拜爾的第一首和第二首是由一段主題（**Theme**）加上幾段變奏（**Variation**，縮寫**Var.**）而成。

「主題與變奏」是一種音樂的形式，它包含兩個部份：一個主題，和許多個由主題變化而成的變奏。

變奏可以展現作曲家豐富的想像力和作曲技巧，歷史上許多作曲家如：莫札特、貝多芬等都非常擅長譜寫「主題與變奏」形成的音樂。

圓滑線

這個圓弧表示演奏時要圓滑不可間斷，有時會用"Legato"字樣來代替"⌒"記號。

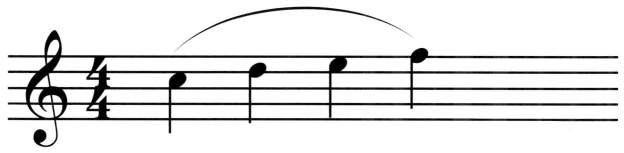

休止符

休止符即是不演奏，休息的意思。

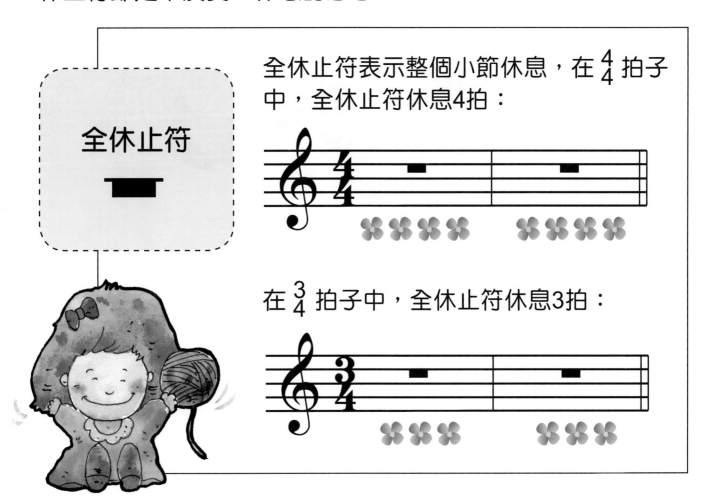

全休止符

全休止符表示整個小節休息，在 $\frac{4}{4}$ 拍子中，全休止符休息4拍：

在 $\frac{3}{4}$ 拍子中，全休止符休息3拍：

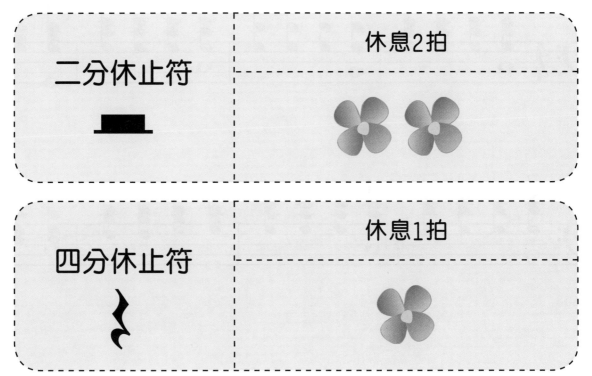

二分休止符	休息2拍
四分休止符	休息1拍

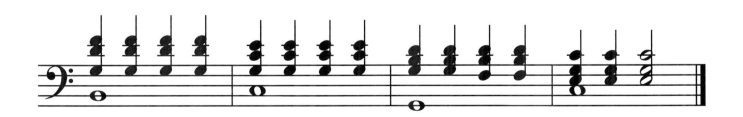

No.1 主題＋變奏1～12

老師 TEACHER

Theme（主題）1

Moderato

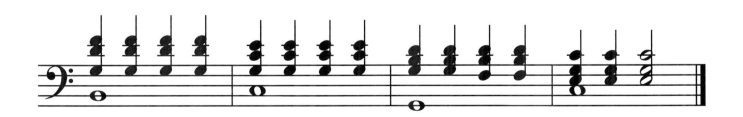

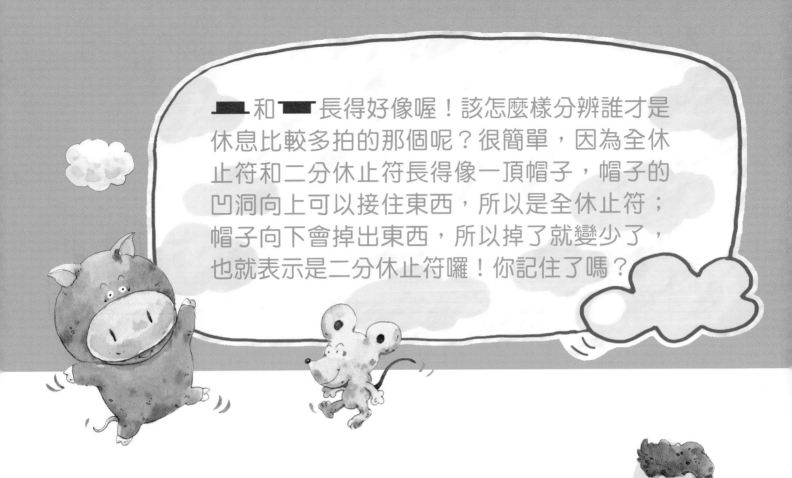

Theme（主題）1

Moderato

老師 TEACHER

Var.1（變奏1）

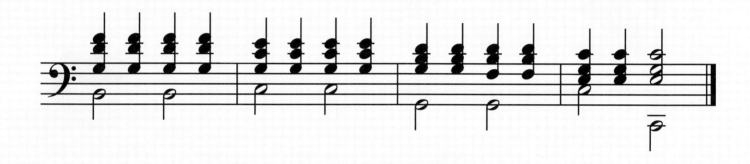

Var.2（變奏2）

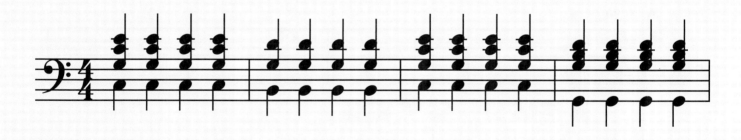

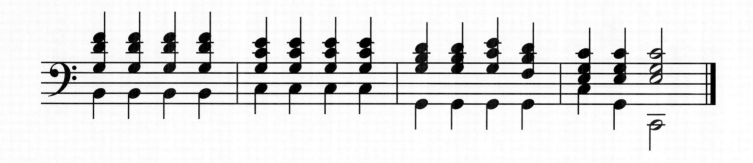

Var.1（變奏1）

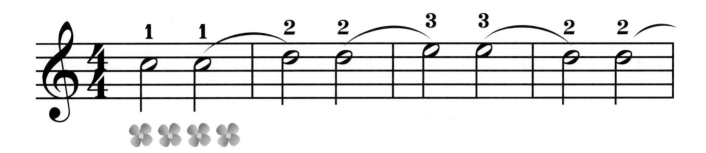

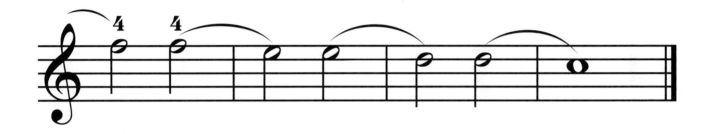

Var.2（變奏2）

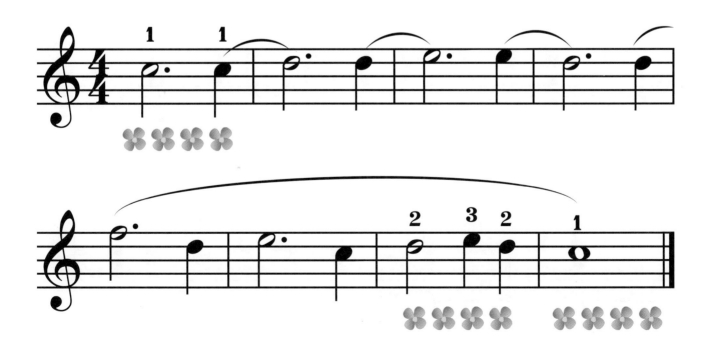

Var.3 （變奏3）

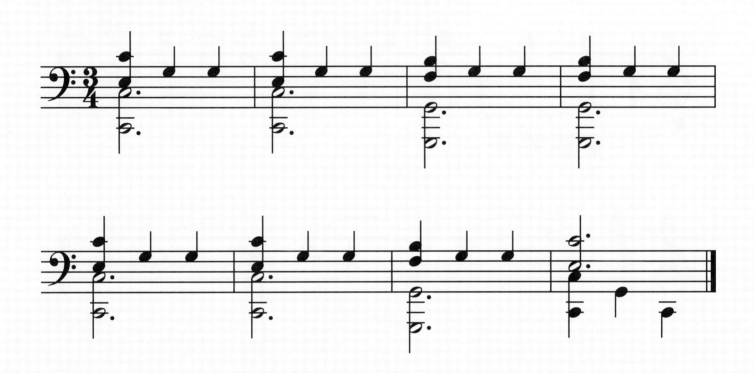

Var.4 （變奏4）

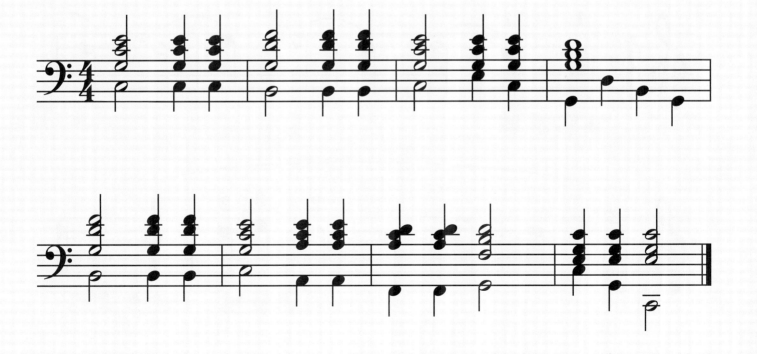

學生 STUDENT

Var.3 （變奏3）

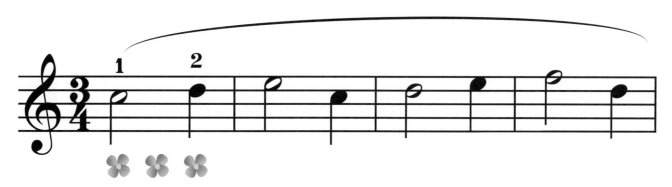

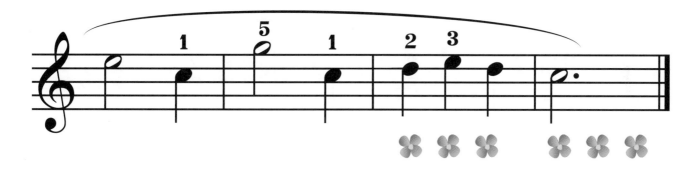

Var.4 （變奏4）

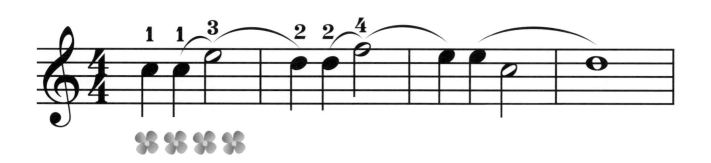

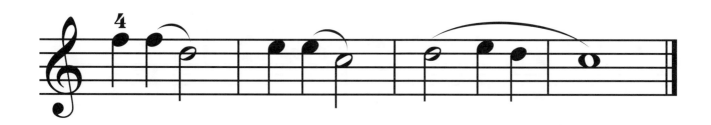

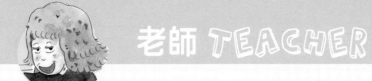

Var.5 （變奏5）

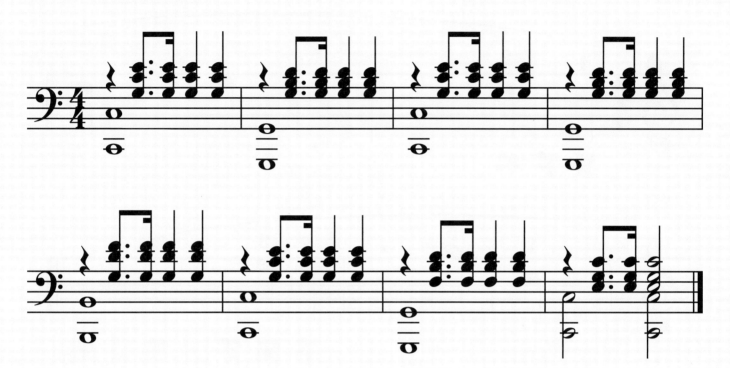

Var.6 （變奏6）

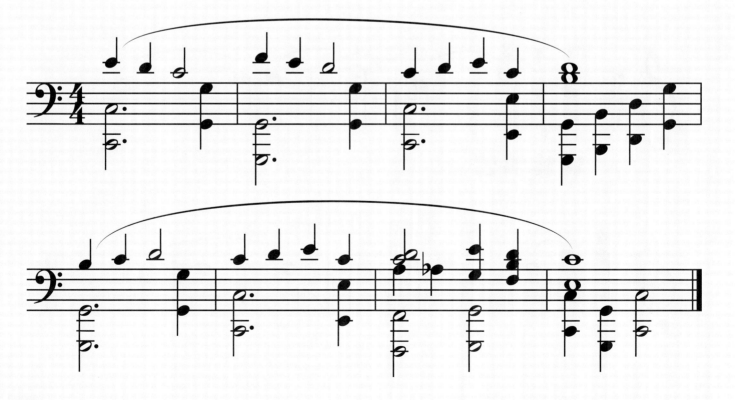

Var.5（變奏5）

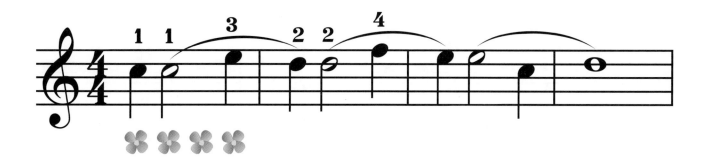

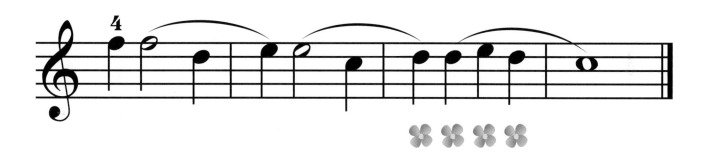

Var.6（變奏6）

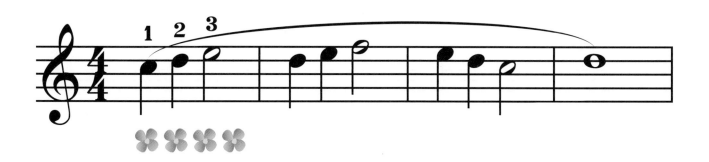

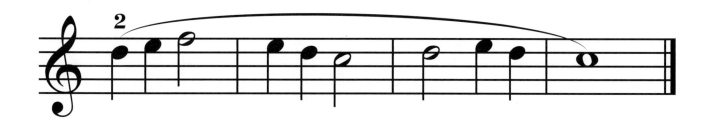

 老師 TEACHER

Var.7（變奏7）

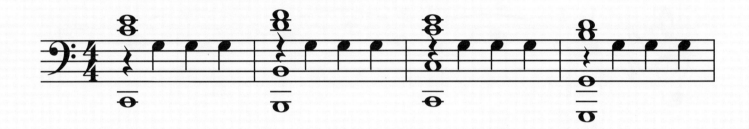

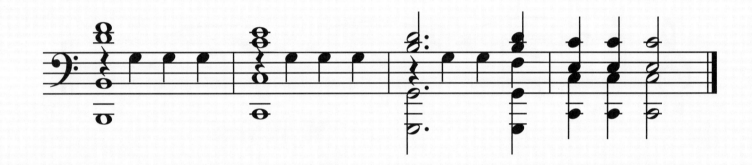

Var.8（變奏8）

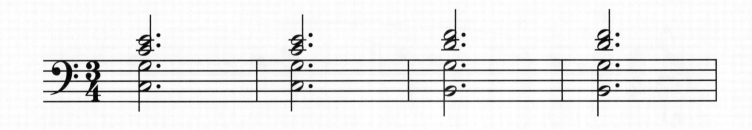

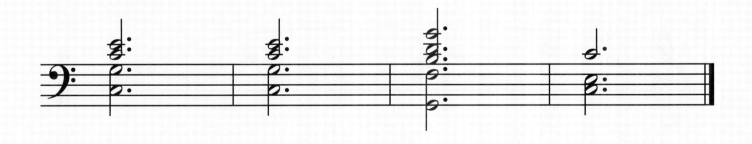

Var.7（變奏7）

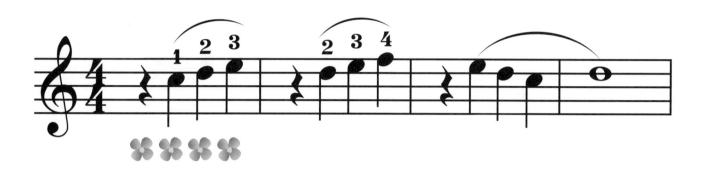

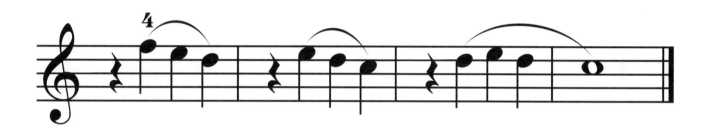

Var.8（變奏8）

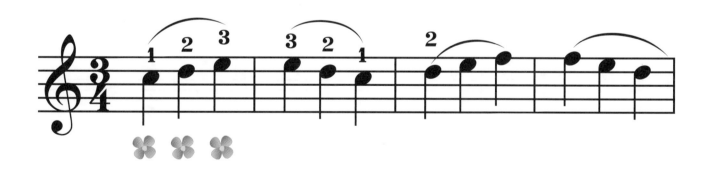

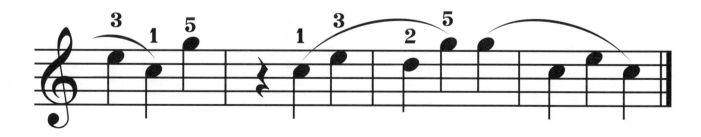

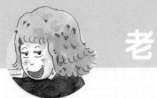

Var.9 （變奏9）

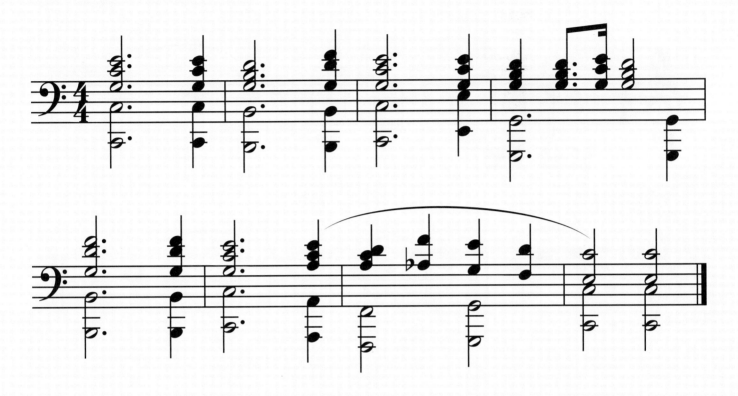

Var.10 （變奏10）

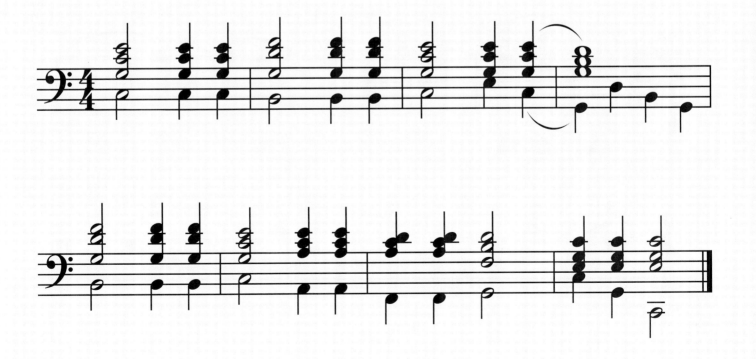

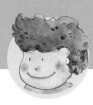

Var.9 （變奏9）

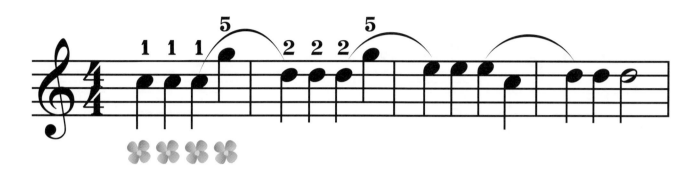

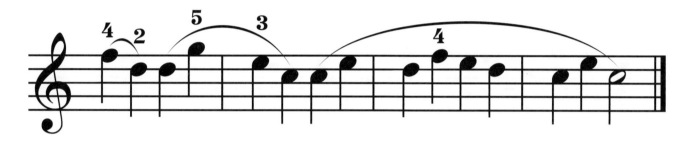

Var.10 （變奏10）

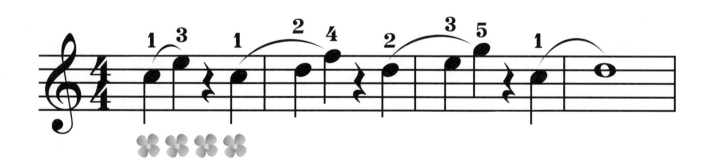

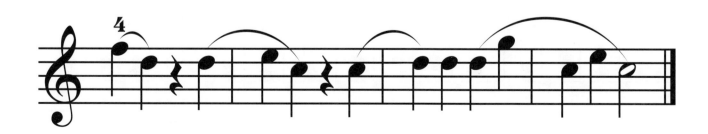

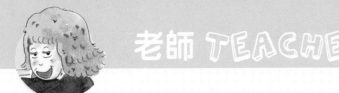

Var.11 （變奏11）

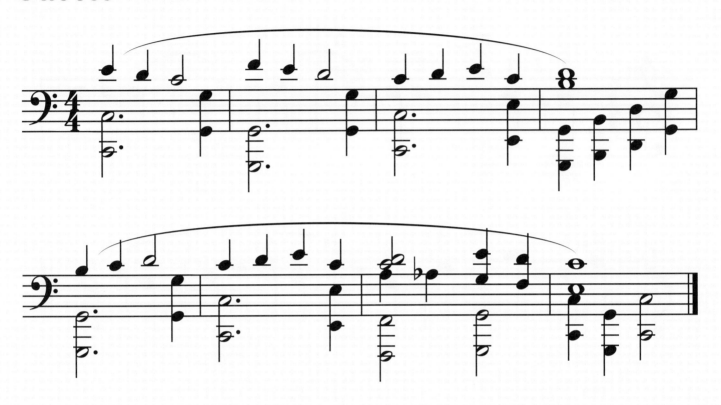

Var.12 （變奏12）

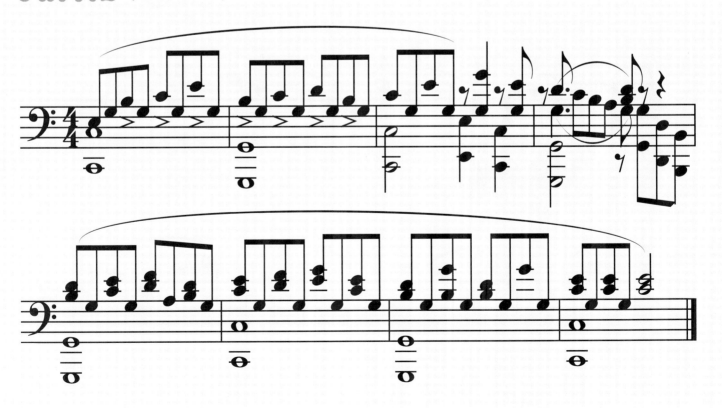

Var.11 （變奏11）

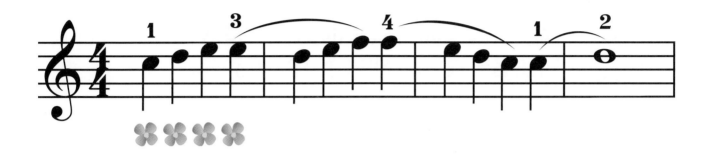

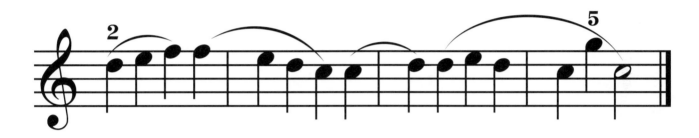

Var.12 （變奏12）

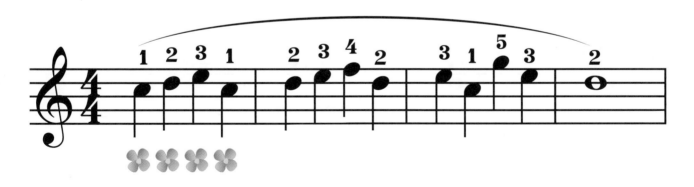

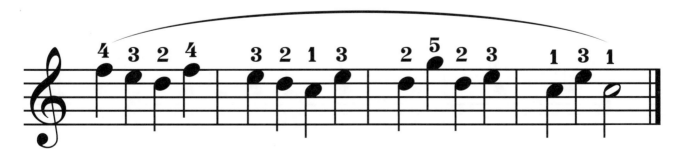

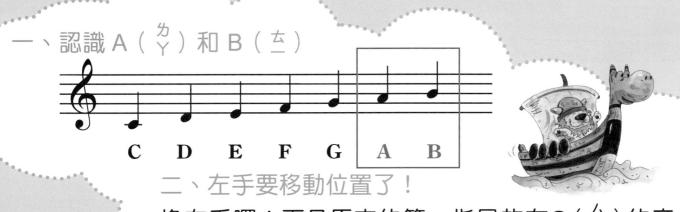

一、認識 A（ㄌㄚ）和 B（ㄊㄧ）

C　D　E　F　G　A　B

二、左手要移動位置了！

換左手囉！而且原來的第一指是放在G（ㄙㄛ）的音，現在第一指要移到B（ㄊㄧ）的音了。

No.2 主題＋變奏1～8

Theme（主題）2

老師 TEACHER

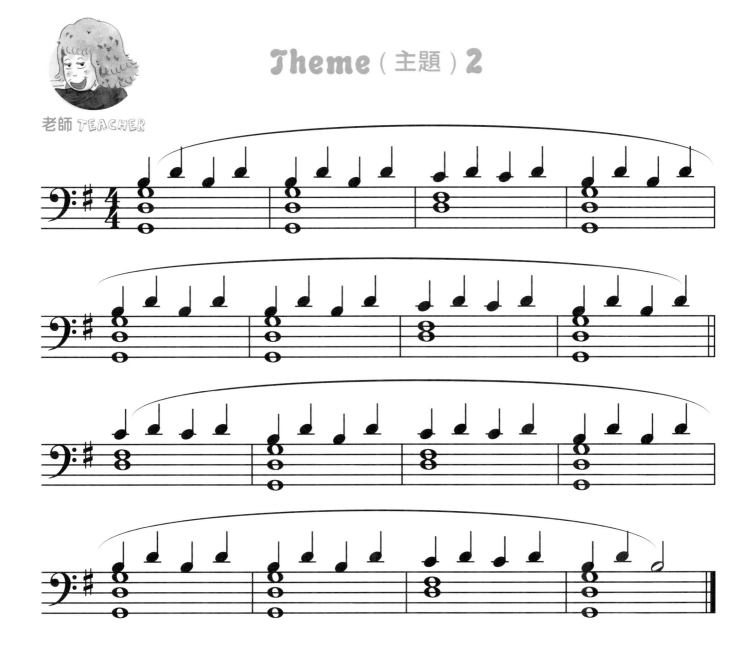

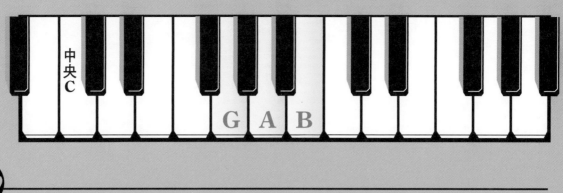

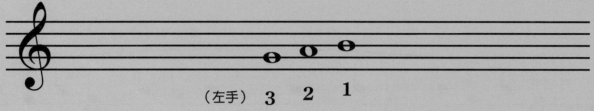

（左手） 3　2　1

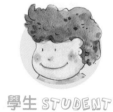

Theme（主題）2

學生 STUDENT

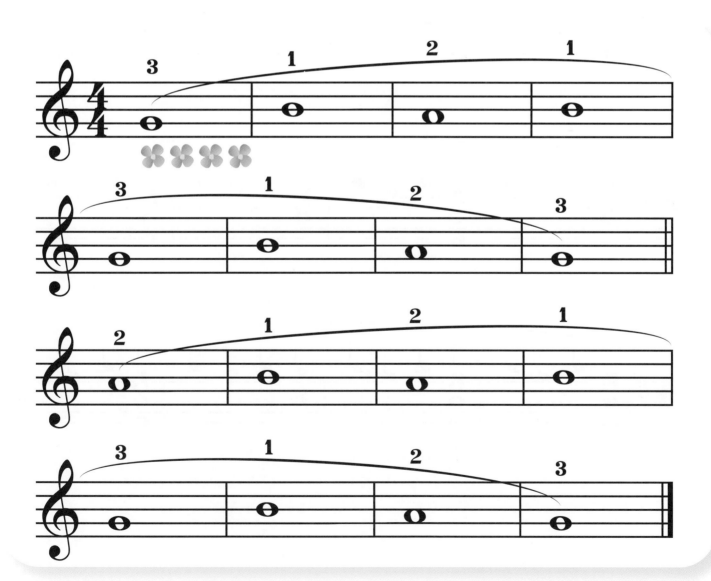

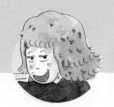

Var.1（變奏1）

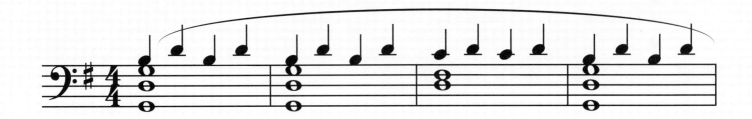

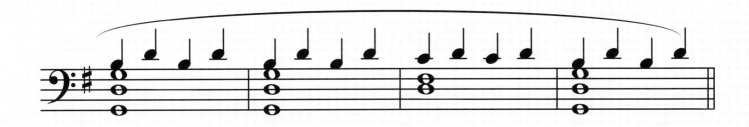

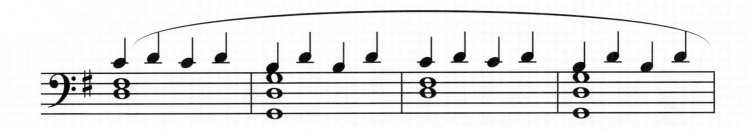

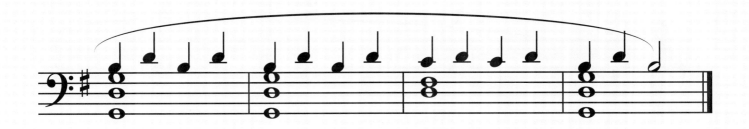

Var.1（變奏1）

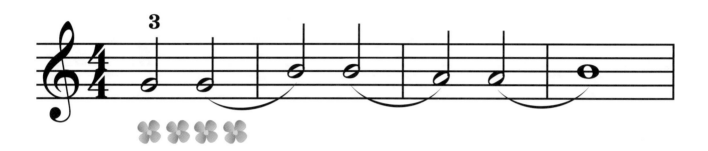

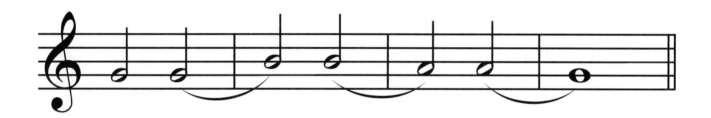

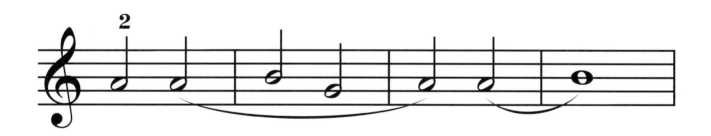

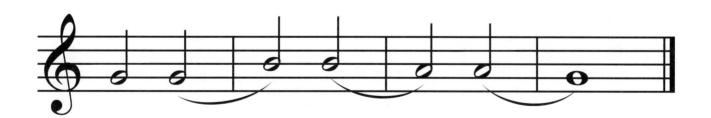

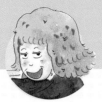 師 TEACHER

Var.2（變奏2）

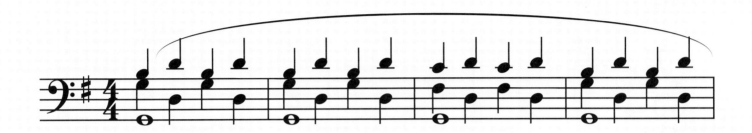

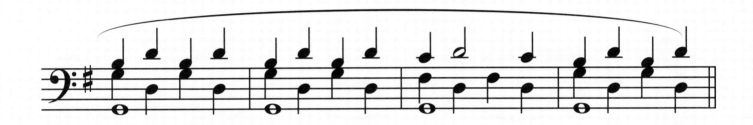

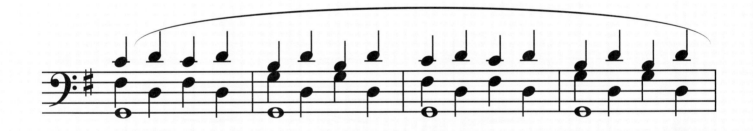

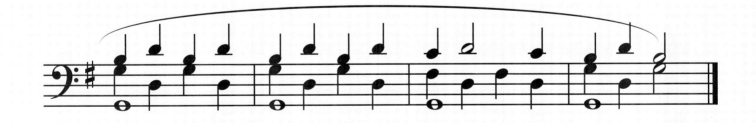

Var.2（變奏2）

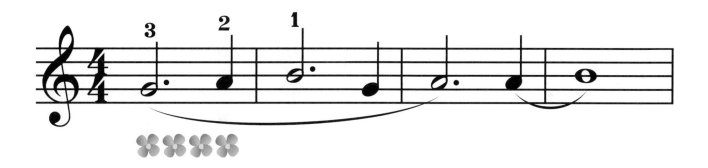

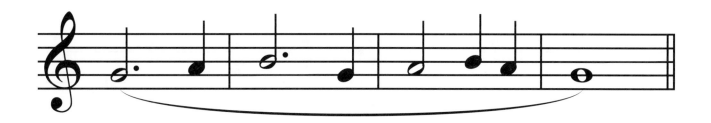

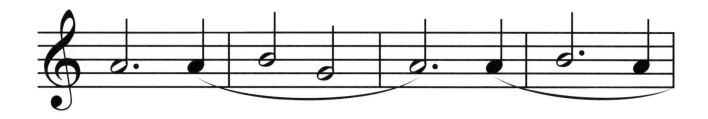

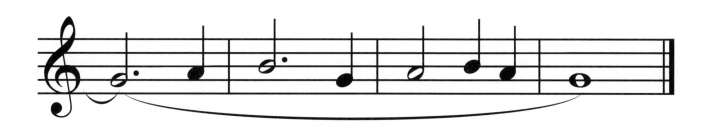

老師 TEACHER

Var.3（變奏3）

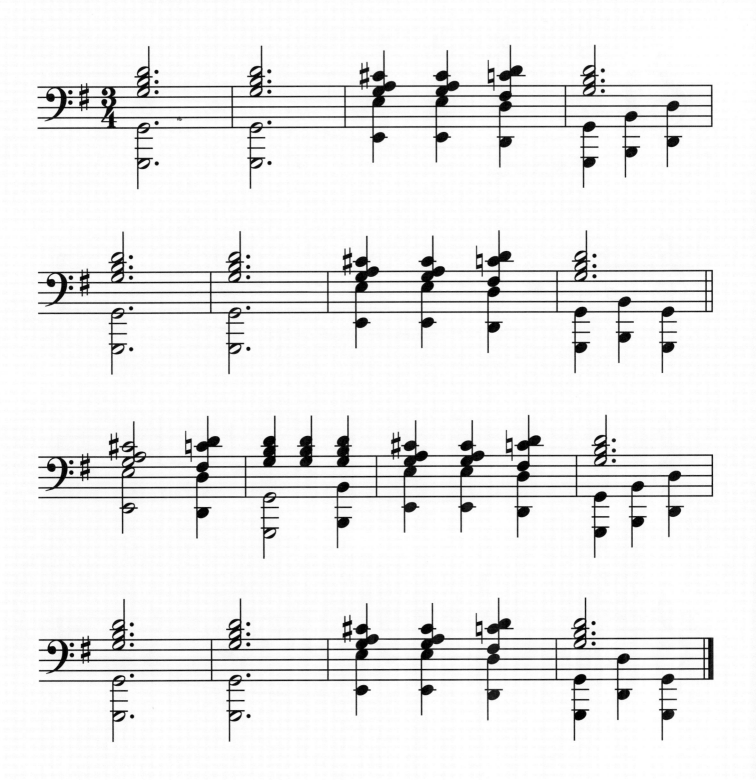

Var.3（變奏3）

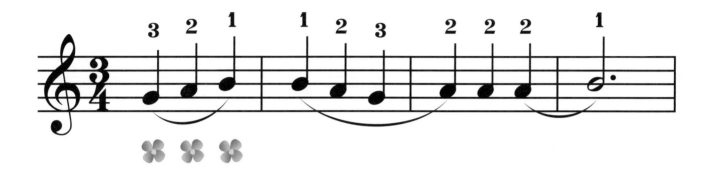

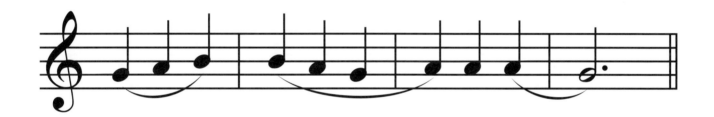

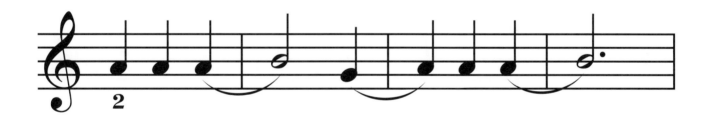

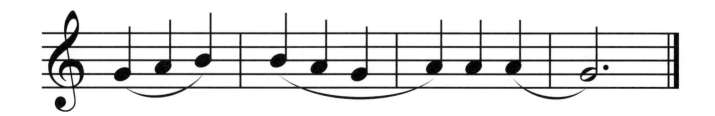

老師 TEACHER

Var.4（變奏4）

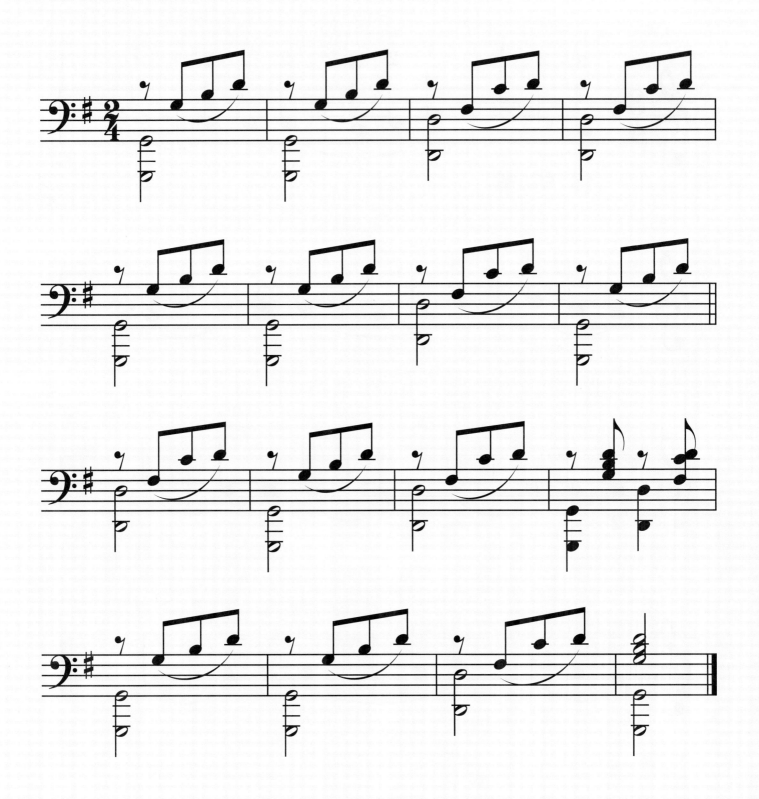

Var.4 （變奏4）

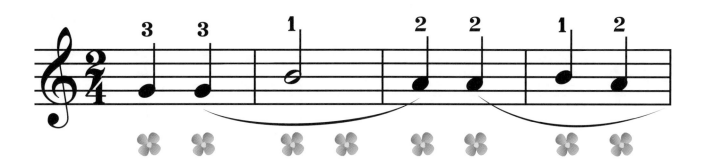

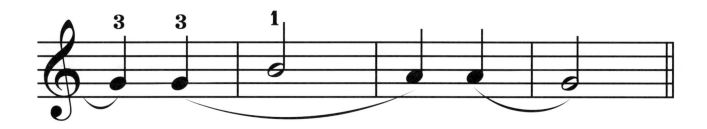

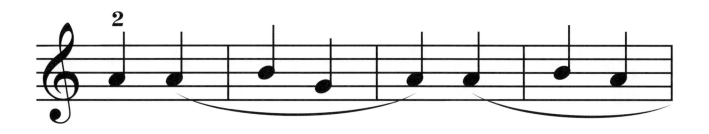

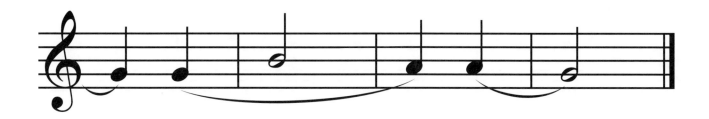

53

Uar.5 （變奏5）

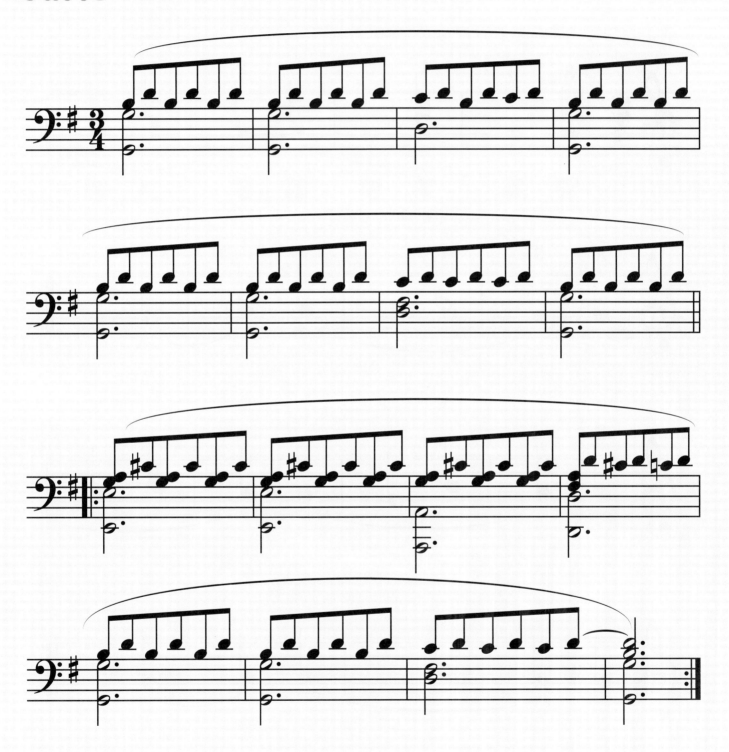

Var.5（變奏5）

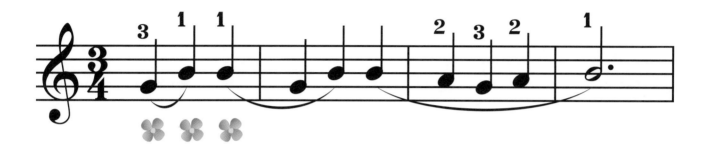

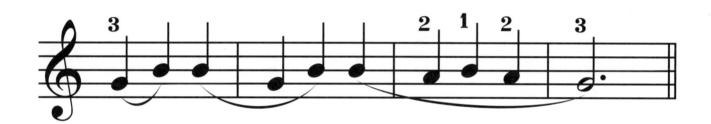

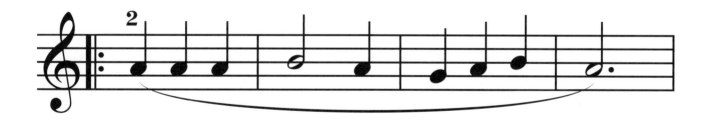

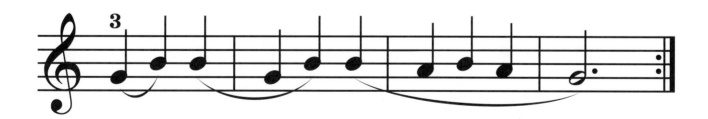

Var.6 （變奏6）

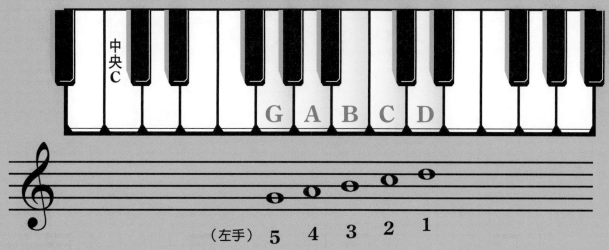

中央C

G A B C D

（左手）5 4 3 2 1

學生 STUDENT

Var.6 （變奏6）

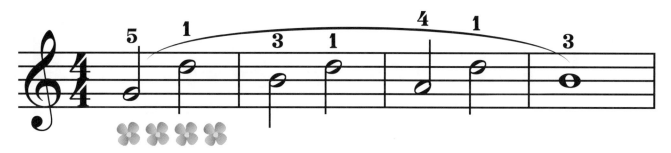

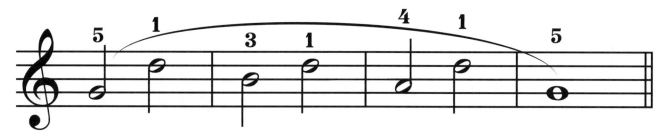

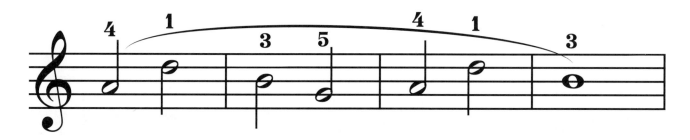

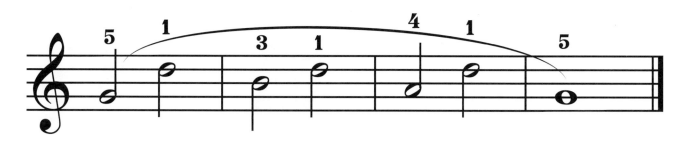

 老師 TEACHER

Var.7 （變奏7）

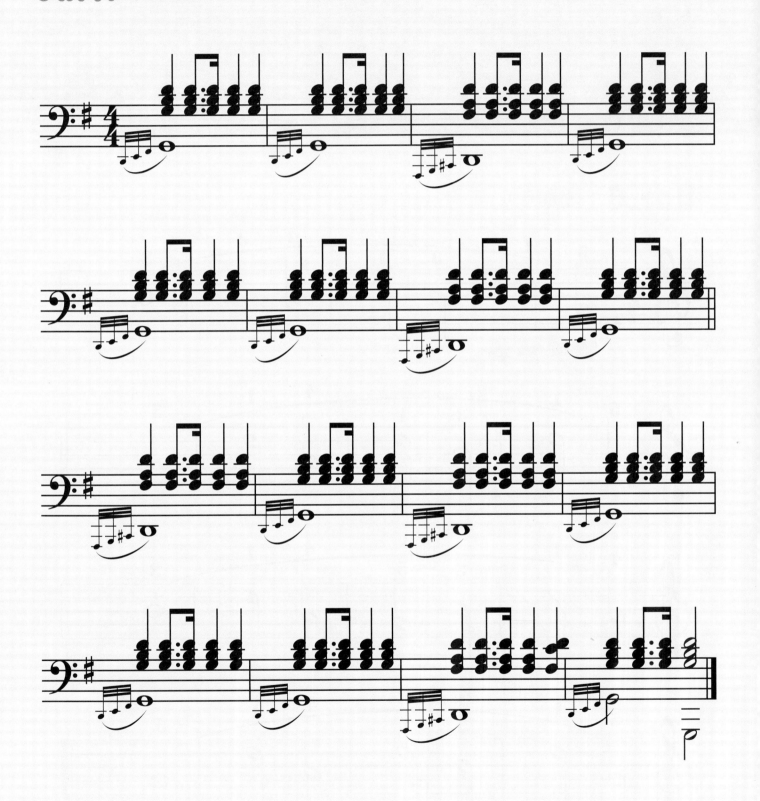

Var.7 （變奏7）

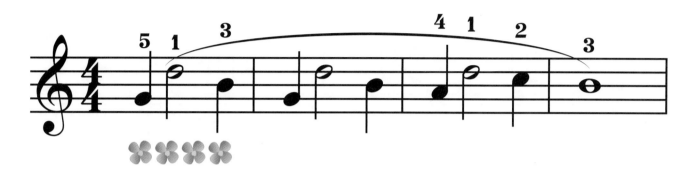

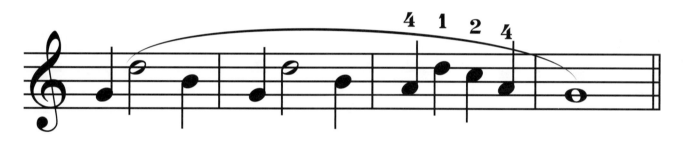

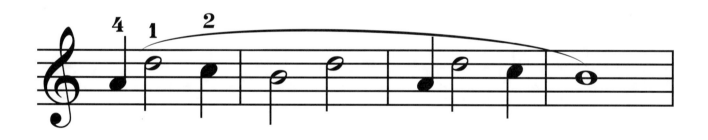

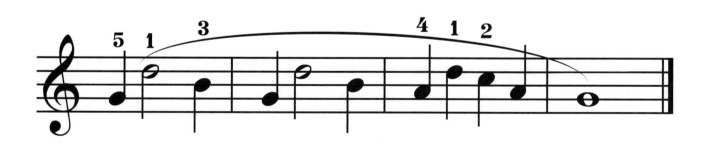

Var.8 （變奏8）

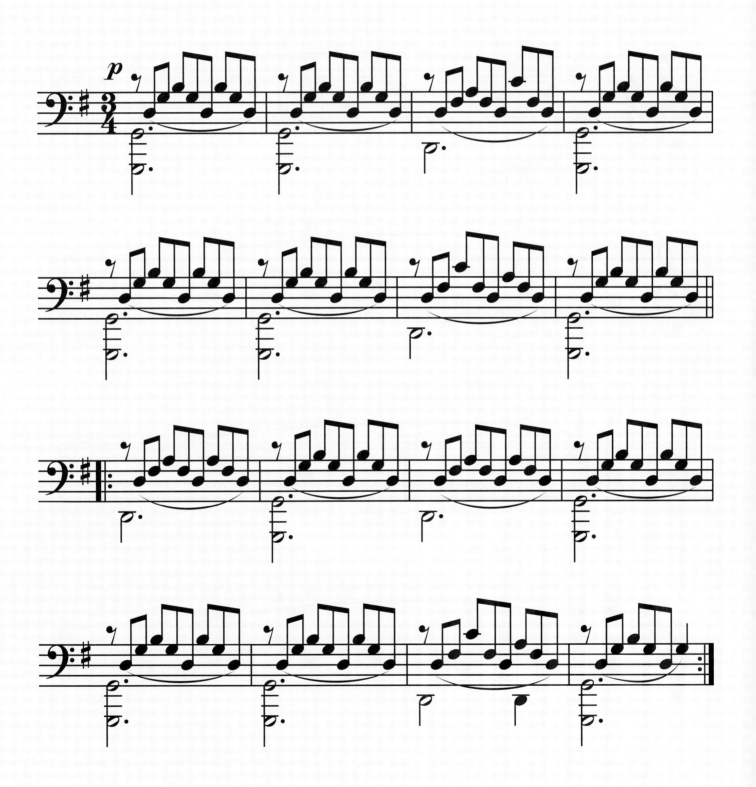

Var.8（變奏8）

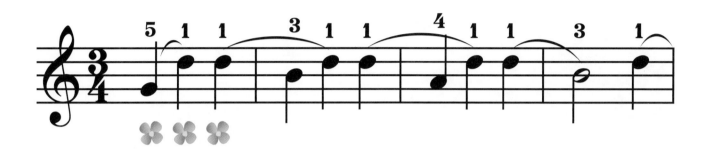

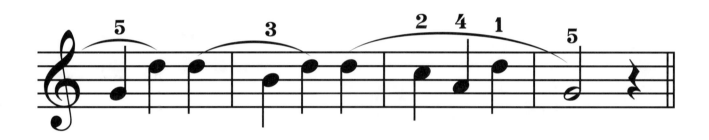

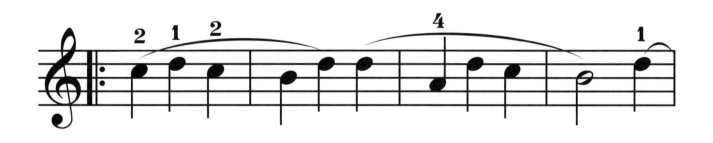

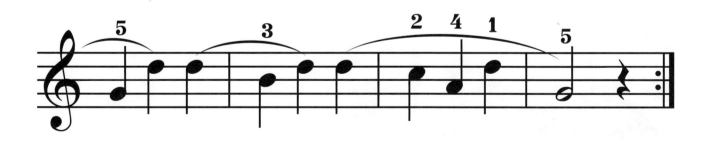

Playtime 陪伴鋼琴系列

拜爾併用曲集

1～5

何真真、劉怡君 編著

拜爾併用曲集（一）（二）
特菊8開／附加CD／定價200元

拜爾併用曲集（三）（四）（五）
特菊8開／附加2CD／定價250元

· 本套書藉為配合拜爾及其他教本所發展出之併用教材。

· 每一首曲子皆附優美好聽的伴奏卡拉。

· CD 之音樂風格多樣，古典、爵士、搖滾、New Age……，給學生更寬廣的音樂視野。

· 每首 CD 曲子皆有前奏、間奏與尾奏設計完整，是學生鋼琴發表會的良伴。

麥書國際文化事業有限公司 發行
http://www.musicmusic.com.tw

郵政劃撥 / 17694713　戶名 / 麥書國際文化事業有限公司
詳情請洽吳小姐（02）23636166

鋼琴動畫館

經典卡通的完美曲目
PIANO POWER PLAY SERIES ANIMATION

麥書國際文化事業有限公司 發行
http://www.musicmusic.com.tw
全省書店、樂器行均售
洽詢電話:(02)2363-6166

編曲‧演奏
朱怡潔 Jessie Chu

首創國際通用大譜面開本,輕鬆視譜,分為
日本及西洋兩本鋼琴彈奏教學,皆採用走右
手鋼琴五線套譜,附贈全曲演奏學習光碟,
原曲採譜,重新編曲,難易適中,適合初學
進階彈奏者。

日本動漫

定價360 內附CD

PIANO POWER PLAY SERIES ANIMATION
鋼琴‧動畫館

定價360 內附CD

西洋動畫

輕輕鬆鬆學
Keyboard (一)(二)

手提式電子琴／數位鋼琴入門教材
張檸 編著

內附CD!

- 不限廠牌,適用於任何數位鋼琴與
 電子琴機種型號
- 詳細操作指引,
 教您如何正確使用數位鍵盤
- 全球首創圖解和弦指法,
 簡化視譜壓力

- 精采示範演奏光碟,
 一比一樂譜對照
- 注重樂理,指法練習,
 秉持正統音教觀念

(一) 菊八開 / 120頁 / 定價360元

(二) 菊八開 / 150頁 / 定價360元

麥書國際文化事業有限公司 發行
http://www.musicmusic.com.tw
全省書店、樂器行均售‧洽詢電話:(02)2363-6166

—— Playtime Piano Course ——

鋼琴晉級證書
Certificate Of Piano Performing

茲證明　學生
This certificate verifies

已完成 **拜爾鋼琴教本 第一級** 課程
has completed the course of Playtime Piano Course Level 1

並取得進入第二級資格
and may proceed to Level 2

恭禧你！
Congratulations

老師 *teacher*

日期 *date*

麥書文化